中国汉简集字创作

汉简集字古文

陶经新 编著

U0124940

上海书画出版社

前 言

简牍是中国古代纸张诞生和普及以前的书写材料。削制成狭长的竹片称『竹简』，木片称『木牍』，两者合称『简牍』。汉简是西汉、东汉时期记录文字的竹简和木牍的统称，也叫『汉代简牍』。

自二十世纪初以来，甘肃、新疆等地陆续出土的战国、秦汉、魏晋、隋唐时期简牍帛书，迄今林林总总已不下百余种。据不完全统计，包括已公开和尚未发表的简牍帛书总数已达二十五万余枚（件）。其中，出土量较多，字迹保存较完好，且书法美学价值较高的代表性汉代简牍当推《居延汉简》《武威简牍》《银雀山竹简》。另外，《敦煌汉简》《甘谷木简》《长沙马王堆汉墓简牍》《江陵凤凰山汉墓简牍》《江陵张家山汉墓竹简》《东海尹湾汉墓简牍》，以及近年来新出土并经整理发表的《定县八角廊汉简》《敦煌悬泉置汉简》《肩水金关汉简》《长沙走马楼汉简》《长沙东牌楼汉简》《长沙五一广场汉简》《北京大学藏汉简》等，都是书法爱好者学习汉代简牍艺术的重要范本。

汉代简牍，从传统文字书写的发展进程而言，当时民间书写文字正处在一个化篆为隶、化繁为简的过渡时期。手书简牍墨迹，不仅成为『隶变』这一古今文字分水岭的生动体现，而且再现了章草、今草、行书、楷书等字体的起源和它们之间孕育生发、相互作用的动态面貌。由于为非书家书写，加上书写者的情感宣泄与表达，故字体的风格和结构皆因书写者及书写内容的不同而异彩纷呈。其特点主要体现在点、线、面的随意发兴，心游所致。这些简牍或古质挺劲，或灵动苍腴，或含蓄古拙，或刚锐遒劲，给人以不同的审美感受；这些简牍在字体变化上也呈多样性表现，或化篆为隶，或化隶为行，或化草为简。通过线条的穿插、揖让、顾盼、收放、虚实、疏密等

各种艺术手段，浑然天成地表现出各种书写意态。这些简牍以形简神丰、萧散淡远、张弛相应、纵横奔放的特点见长，将实用性上升到书写性灵的绽放，尽显简牍书法的自然之美，更为后人一窥书法演变的过程和汉代翰墨真趣带来了极大的视觉享受。正所谓无色而具图画之灿烂，无声而有音乐之和谐，令观者心畅神怡。

是册《汉简集字古文》收入先贤古文八篇，计一千八百三十九字，以《居延汉简》《武威简牍》为依托，参以《银雀山竹简》《马王堆汉墓简牍》《肩水金关汉简》及近年整理出土的相关简牍文字而集成。其中在简牍文字中匮缺的字，则依据简牍书写结构及偏旁部首再造为之，并力求不失其韵味。册首所列书法形制，亦是探索简牍书法作品创作的一种尝试，旨在通过集字的形式，进一步探索汉代简牍艺术所蕴涵的审美价值和美学理念，希望为广大书法爱好者有所借鉴。但遗憾的是，因篇幅和编者集字风格所限，难以尽显泱泱汉代简牍翰墨之精彩，谬误之处也在所难免，祈望读者和方家不吝指正。

岁次丁酉初夏 远斋陶经新于海上补蹉跎室

目 录

晉太元中武陵人捕魚為業緣溪行忘路之遠近忽逢桃花林夾岸數百步中

無雜樹芳草鮮美落英繽紛漁人甚異之復前行欲窮其林林盡水源便得一山山有小口彷彿若有光

便舍船從口入初極狹才通人復行數十步豁然開朗土地平曠屋舍儼然有良田美池桑竹之屬

阡陌交通雞犬相聞其中往來種作男女衣著悉如外人黃髮垂髫並怡然自樂

見漁人乃大驚問所從來具答之便要還家設酒殺雞作食村中聞有此人咸來問訊自云先世避

秦時亂率妻子邑人來此絕境不復出焉遂與外人間隔問今是何世

乃不知有漢無論魏晉此人一一為具言所聞皆歎惋餘人各復延至其家

皆出酒食停數日辭去此中人語云不足為外人道也

吾節選陶公賢建公淵明桃華源記　王柳後人陶士遠庵集漢蘭文字体之

元丰六年十月十二日夜，解衣欲睡，月色入户，欣然起行。念无与为乐者，遂至承天寺寻张怀民。怀民亦未寝，相与步于中庭。庭下如积水空明，水中藻荇交横，盖竹柏影也。何夜无月？何处无竹柏？但少闲人如吾两人者耳。

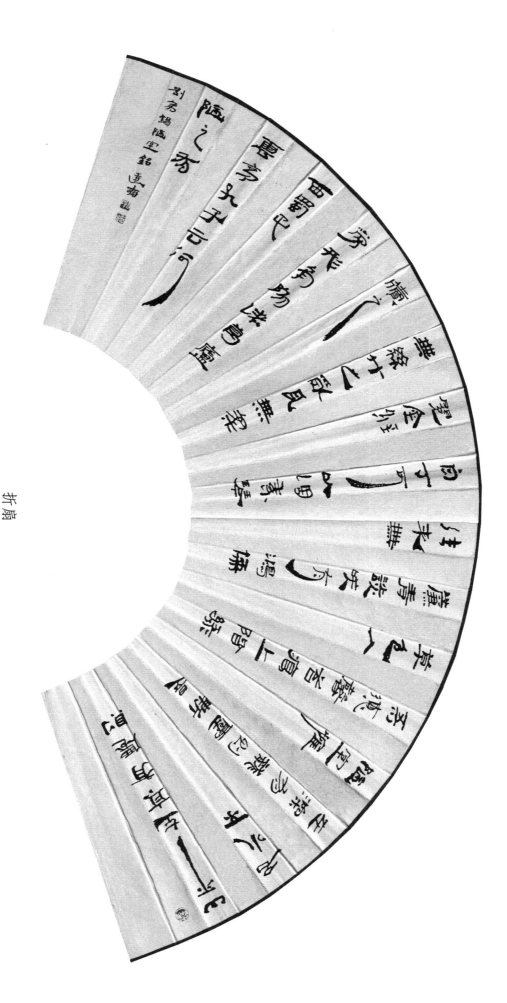

水陸草木之花，可愛者甚蕃。晉陶淵明獨愛菊。自李唐來，世人甚愛牡丹。予獨愛蓮之出淤泥而不染，濯清漣而不妖，中通外直，不蔓不枝，香遠益清，亭亭淨植，可遠觀而不可褻玩焉。予謂菊，花之隱逸者也；牡丹，花之富貴者也；蓮，花之君子者也。噫！菊之愛，陶後鮮有聞。蓮之愛，同予者何人？牡丹之愛，宜乎眾矣。

周元公愛蓮說　逸梅

团扇

四

夫君子之行靜以脩身儉以養德非
澹泊無以明志非寧靜無以致遠夫學須
靜也才須學也非學無以廣才非志
無以成學淫慢則不能勵精險躁則不能
治性年與時馳意與日去遂成
枯落多不接世悲守窮廬將復何及

壬午代書偶讀諸子之您慨孔明先生澹泊明志寧靜致遠之脩身哲思令余數十
載執時：春為座右銘以漢蘭文字集之溫故而知新也 丁酉春邁梅并記

舜发于畎亩之中，傅说举于版筑之间，胶鬲举于鱼盐之中，管夷吾举于士，孙叔敖举于海，百里奚举于市。故天将降大任于斯人也，必先苦其心志，劳其筋骨，饿其体肤，空乏其身，行拂乱其所为，所以动心忍性，曾益其所不能。

舜發於畎亩之

中傅說舉於

版築之間肤

人恒过，然后能改，困于心，衡于虑，而后作，征于色，发于声，而后喻。入则无法家拂士，出则无敌国外患者，国恒亡。然后知生于忧患，而死于安乐也。

《生于忧患，死于安乐》战国·孟轲

於淩百金景畢

於市故天将

降大任於斯人

必先苦其

心志勞其筋

餓其體膚空乏

餓其身行拂亂其所為所以動心忍性曾益其所

人恒過然後能改困於心衡於慮而後作

买为色葭於声

而後俯入劉

無治闕拂士比

二一

則無敵國外患者國恆亡然後知生於憂患而

死均窵樂

孟子告子下

海上遠翁以逢簡文字集之

君子曰學乎

可以巳青取之

於藍而青為藍

君子曰：学不可以已。青，取之于蓝，而青于蓝；冰，水为之，而寒于水。木直中绳，輮以为轮，其曲中规。虽有槁暴，不复挺者，輮使之然也。故木受绳则直，金就砺则利，君子博学而日参省乎己，则知明而行无过矣。吾尝终日而思矣，不如须臾之所学也；吾尝跂而望矣，不如登高之博见也。登高而招，臂非加长也，而见者远；顺风而呼，声非加疾也，而

闻者彰。假舆马者，非利足也，而致千里；假舟楫者，非能水也，而绝江河。君子生非异也，善假于物也。

积土成山，风雨兴焉；积水成渊，蛟龙生焉；积善成德，而神明自得，圣心备焉。故不积跬步，无以至千里；不积小流，无以成江海。骐骥

冰，水为之，而寒于水。木直中绳，輮以为轮，舆

曲中規為

槁暴不復挺者

輮使之然也

一跃，不能十步；驽马十驾，功在不舍。锲而舍之，朽木不折；锲而不舍，金石可镂。蚓无爪牙之利，筋骨之强，上食埃土，下饮黄泉，用心一也。蟹八跪而二螯，非蛇鳝之穴无可寄托者，用心躁也。

《劝学》

（节选）战国·荀况

亦水受魏幽亘

金就礪則利

君子博學而日

象省牛己則

知明而行無過

吴焉睿終日而

思矣不如須
臾之所學也
吾嘗終而矣

而已者遠順毛

而呼聲兆狙疾

也而即者華

激興馬者兆利之丨而致于里假兮相者

非族亦中
而絶江河君子
生非異也善復

於為中積

土成山風雨興

焉積水成淵蛟

龍生焉積美矣

德而神明由得

聖心備焉故

不復挂齒無以

至千里无

積小流無以成

江海驪驥一躍

不能十步駑馬

十駕功在不

鍥而舍之

朽木不折鍥而

不舍金石可鏤

蚓無爪牙之
利筋骨之強上
食埃土下

釋黃宗用也一

也蟹八跪而二

螯非蛇蟺之

燕弓宰託赤用

心燥 卜

右節遷向荀乎蔿勸學盲

㊞

夫君子之行

静以修身以

养德非淡泊

以明志非寧靜

無以致遠非志

須靜

学

須學也非學無
以廣才非志無
以成學淫慢則

不能勵精險躁則不能冶性年與時馳意

興日去嶷月

枯落易永揺世

悲亏鼠廬将復

河

及

諸葛亮誡子書

夫年代邈偶讀諸子乃慈懷九助老先生看泊明志甯靜致遠之俯身哲思令亮數十餘載

時奏為座右每取歸遠為巾丁酉春海上遠菊墫下集漢蘭文字拼記

永和九年，岁在癸丑，暮春之初，会于会稽山阴之兰亭，修禊事也。群贤毕至，少长咸集。此地有崇山峻岭，茂林修竹；又有清流激湍，映带左右，引以为流觞曲水。列坐其次，虽无丝竹管弦之盛，一觞一咏，亦足以畅叙幽情。是日也，天朗气清，惠风和畅。仰观宇宙之大，俯察品类之盛，所以游目骋怀，足以极视听之娱，信可乐也。

夫人之相与，俯仰一世。或取诸怀抱，晤言一室之内；或因寄所托，放浪形骸之外。虽取舍万殊，静躁不同，当其欣于所遇，暂得于己，快然自足，不知老之将至。及其所之既倦，情随事迁，感慨系之矣。向之所欣，俯仰之间，已为陈迹，犹不能不以之兴怀。况修短随化，终期于尽。古人云："死生亦大矣。"岂不痛哉！

山陰之蘭亭脩

禊事也羣

賢畢至少長咸

此地有崇 山峻嶺茂林修 竹又有清流激

每览昔人兴感之由，若合一契，未尝不临文嗟悼，不能喻之于怀。固知一死生为虚诞，齐彭殇为妄作。后之视今，亦犹今之视昔。悲夫！故列叙时人，录其所述。虽世殊事异，所以兴怀，其致一也。后之览者，亦将有感于斯文。

《兰亭序》东晋·王羲之

滿暎帶先右弓以為深觴曲水列坐吳水鄰

無絲竹管弦之

盛一觴一咏亦

足以暢敍幽情

是日也天朗氣

清惠風和暢仰

觀宇宙之大

俯察品類之盛

所以游目騁

懷足以極視聽

必娛信

樂也乃

之

興府卿

一世

或

之相

取諸懷抱悟言

一室之内或

因寄所託放浪

形骸之外雖
取舍萬殊靜躁
不同當其欣

所遇暫得於己快然向之不知老之將至及

具所之勝卷情

隨爭墨感慨

絲之美内之所

欣俛卬之間已爲陳迹猶不能不以之興懷

泯偹短隘化黔　期均盡古人　云死生亦大矣

世承慮妖無聽

晢人興慈之

困若合一契未

嘗不臨文嗟悼

不能喻之於懷

懷固知一死生

為虛誕齊彭殤

為妄作後之視

今亦猶

今之視昔悲夫故列叙時人錄其所述雖世

殊事異所以

興懷其致一也

後之覽者亦將

亦將有感於斯文

右王羲之之蘭亭序

諸人遠痛以逢蘭文字集之

晋太元中

入捕鱼为缘

渔行忘路之

晋太元中，武陵人捕鱼为业。缘溪行，忘路之远近。忽逢桃花林，夹岸数百步，中无杂树，芳草鲜美，落英缤纷，渔人甚异之。复前行，欲穷其林。林尽水源，便得一山。山有小口，仿佛若有光。便舍船，从口入。初极狭，才通人。复行数十步，豁然开朗。土地平旷，屋舍俨然，有良田美池桑竹之属。阡陌交通，鸡犬相闻。其中往来种作，男女衣着，

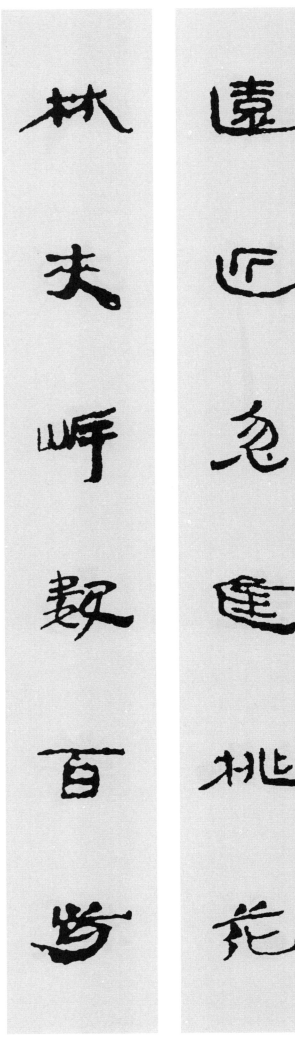

悉如外人。黄发垂髫，并怡然自乐。

见渔人，乃大惊，问所从来，具答之。便要还家，设酒杀鸡作食。村中闻有此人，咸来问讯。自云先世避秦时乱，率妻子邑人来此绝境，不

芳草鮮美落英

繽紛陶人甚異

之復前行詠

复出焉，遂与外人间隔。问今是何世，乃不知有汉，无论魏晋。此人一一为具言所闻，皆叹惋。余人各复延至其家，皆出酒食。停数日，辞去。此中人语云：『不足为外人道也。』

《桃花源记》（节选）东晋·陶渊明

窺其林林盡水

源便得一山山

有小口彷彿

若有老便舍船

從口入匆極狹

去通人復行數

十

为

銘

然

罪

則

土

地

平

曠

屋

長

嶽

然

為

良

田

美池桑竹之属
阡陌交通雞犬
相聞其中往

来種作男書衣

着怒如此

黄臥乖髪笋也

六六

然而樂見之漁人
乃大驚問所
從來具荅之便

要墨窗設酒殽

雞作食村中

尚有此人咸來

間訊四方先世

避秦時歆率

妻吧巳人来些

絶境不復出焉遂與外人間隔問今是何世

乃不知有漢無
論魏晉此人一
一為具言所

宛

皆

歎

寇

餘

人

各

復

延

至

其

家

皆

此

酒

食

五柳後人遠齋集漢蘭文字錄之

九節選的先賢陶淵明桃華源記

卜

山不在高，有仙则名；水不在深，有龙则灵。斯是陋室，惟吾德馨。苔痕上阶绿，草色入帘青。谈笑有鸿儒，往来无白丁。可以调素琴，阅金经。无丝竹之乱耳，无案牍之劳形。南阳诸葛庐，西蜀子云亭。孔子云：『何陋之有？』

《陋室铭》唐·刘禹锡

是陋室惟吾德

馨苔痕上階綠

草色入簾青談

失有鴻佛徒亥

典向丁可业

绸素琴覽金經

無絲竹之

歌民無聖犢之

勞飛角陽涨萬

廬西蜀巴亭

孔子云何陋

之有

右劉禹錫陋室銘

慶歷四年

春滕子京謫守

巴陵郡越明年

政通人和百废

具兴乃重修岳

阳楼增其旧制

若夫淫雨霏霏，连月不开，阴风怒号，浊浪排空；日星隐耀，山岳潜形；商旅不行，樯倾楫摧；薄暮冥冥，虎啸猿啼。登斯楼也，则有去国怀乡，忧谗畏讥，满目萧然，感极而悲者矣。

至若春和景明，波澜不惊，上下天光，一碧万顷；沙鸥翔集，锦鳞游泳；岸芷汀兰，郁郁青青。而或长烟一空，皓月千里，浮光耀金，静影

沉璧，渔歌互答，此乐何极！登斯楼也，则有心旷神怡，宠辱偕忘，把酒临风，其喜洋洋者矣。

嗟夫！予尝求古仁人之心，或异二者之为，何哉？不以物喜，不以己悲；居庙堂之高则忧其民，处江湖之远则忧其君。是进亦忧，退亦忧。

刻唐賢今

人詩賦於其上

屬予作文以記

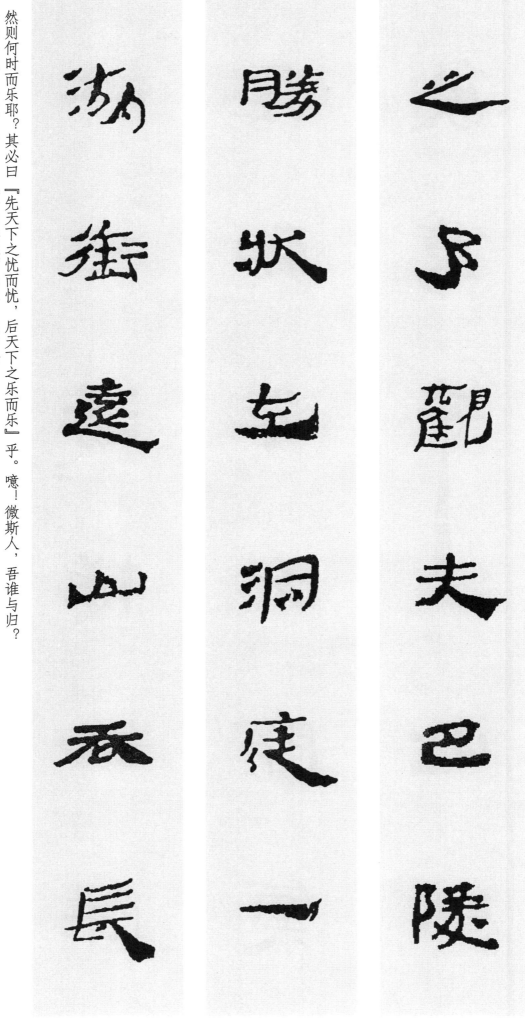

之下观夫巴陵

胜状在洞庭一

月衔状在洞庭一

浩浩衔远山吞长

然则何时而乐耶？其必曰『先天下之忧而忧，后天下之乐而乐』乎。噫！微斯人，吾谁与归？

《岳阳楼记》北宋·范仲淹

时六年九月十五日。

江浩浩湯湯橫無際

涯朝暉夕陰氣

象萬千也則

岳陽樓之大觀也前人之述備矣然則北通

巫峽南極瀟湘

遷客騷人多會

於此覽物之情

得無異乎若夫

淫雨霏霏連月不

開陰風怒號濁

浪芋室日星隐

耀山嶽潜形南

旅不行橋傾

楫摧樽暮冥而

嘯旅噫並斯樓

也則有太國懷

鄉憂邊畏讒滿

目蕭然慼極而

悲者吳走若春

和景明波瀾不

驚上下天光

一碧萬頃沙鷗

翔集歸鱗泳

岫芷汀蘭鬱二

青二而故長煙

空皓月千里

浮光耀金静影

沈璧渔歌互荅

此樂佟極豈斯

樓也則有心曠

神也寵辱偕忘

把酒臨風其喜

洋者矣嗟乎予

嘗求古仁人之

心哉異二者之

為勿致不以物

喜平以已悲居

廟堂之高則

憂其民處江湖

之遠則憂其君

是進而愿退而
愿然剡侚時而
雅耶更光曰兑

天下之憂而憂後天下之樂而樂歟噫微斯

人烝雖與歸時

六年九夕走日

范仲淹遠岳陽樓記　遠齋

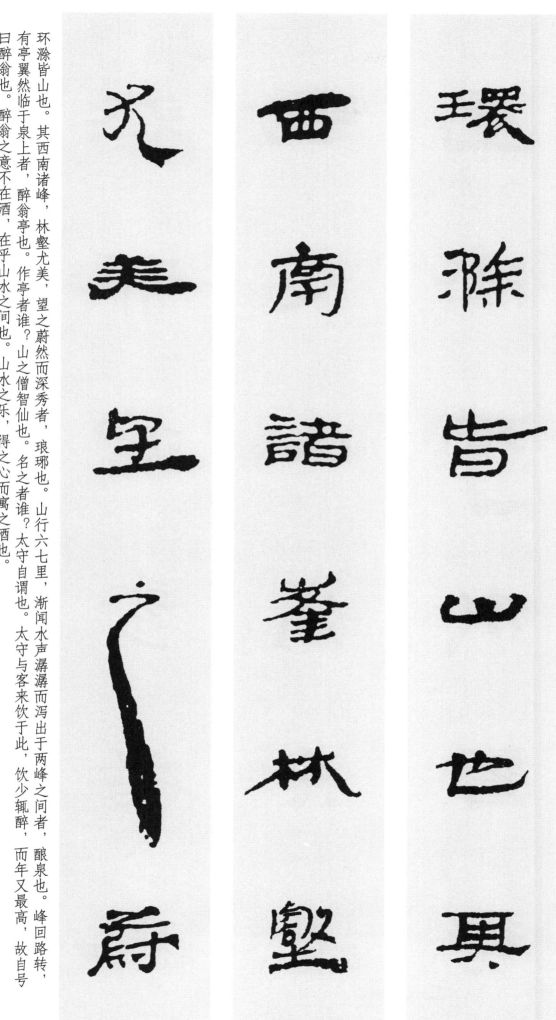

環滁皆山也其

西南諸峰林壑

尤美望之蔚

环滁皆山也。其西南诸峰，林壑尤美，望之蔚然而深秀者，琅琊也。山行六七里，渐闻水声潺潺而泻出于两峰之间者，酿泉也。峰回路转，有亭翼然临于泉上者，醉翁亭也。作亭者谁？山之僧智仙也。名之者谁？太守自谓也。太守与客来饮于此，饮少辄醉，而年又最高，故自号曰醉翁也。醉翁之意不在酒，在乎山水之间也。山水之乐，得之心而寓之酒也。

若夫日出而林霏开，云归而岩穴暝，晦明变化者，山间之朝暮也。野芳发而幽香，佳木秀而繁阴，风霜高洁，水落而石出者，山间之四时也。朝而往，暮而归，四时之景不同，而乐亦无穷也。

然而深秀者琅

琊也山行六

里渐闻水声潺潺

而潟出於两峰
之間者酿泉
也峰回路为

至于负者歌于途，行者休于林，前者呼，后者应，伛偻提携，往来而不绝者，滁人游也。临溪而渔，溪深而鱼肥，酿泉为酒，泉香而酒洌，山肴野蔌，杂然而前陈者，太守宴也。宴酣之乐，非丝非竹，射者中，弈者胜，觥筹交错，起坐而喧哗者，众宾欢也。苍颜白发，颓然乎其间者，太守醉也。

亭翼然临于泉

山者醉翁也

佐亭者谁山之

已而夕阳在山，人影散乱，太守归而宾客从也。树林阴翳，鸣声上下，游人去而禽鸟乐也。然而禽鸟知山林之乐，而不知人之乐；人知从太守游而乐，而不知太守之乐其乐也。醉能同其乐，醒能述以文者，太守也。太守谓谁？庐陵欧阳修也。

《醉翁亭记》北宋·欧阳修

盾臂麈中名

乙者誰乎向白

謂也夸向與索

來猷均此郎力

鞭辭而丰又

冕高乃内弗曰

醉翁丨醉翁

之意不在酒在

乎山水之間也

山水之樂

得之心而寓之

酒也若夫日出

而林霏开而归

而巖穴暝晦明

變化者山間之

朝暮也野芳發而幽香佳木秀而繁隂風霜

高潔亦蒸而一出者山間之回時也朝而往

暮而歸四時之

景不同而樂亦

無窮也至於負

赤歌於逺行

為休於林前者

呼後者應傴偻

提携往来而不

絕者孫

也臨源而漁

深而魚肥釀泉為酒泉香而酒洌山肴野蔌雜

射中弈

勝觥籌錯起

坐而喧嘩者眾

賓歡也蒼顔白
髮頹然乎其間
者太守醉也已

而夕昜左山人

影散歙奎尹題

而賓客從

樹林陰翳鳴聲

山下遊人去

而禽鳥樂也然

而禽鳥知山林之樂而不知人之樂人知從

從守遊而樂而不知太守之樂其樂也醉能

一二八

固與樂睺能述

以文者盍才也

盍宁謂淮盧陵

歐陽修

書以漢簡文字集廬陵歐陽文忠公醉翁亭記為亭記昂此宅寀于國漢簡集中創作叢書之全六本

余付梓小字無數十年浸淫蘭壙翰墨之東瀕以饗讀者是謂獨樂之不如衆樂也 丁酉遠齋記

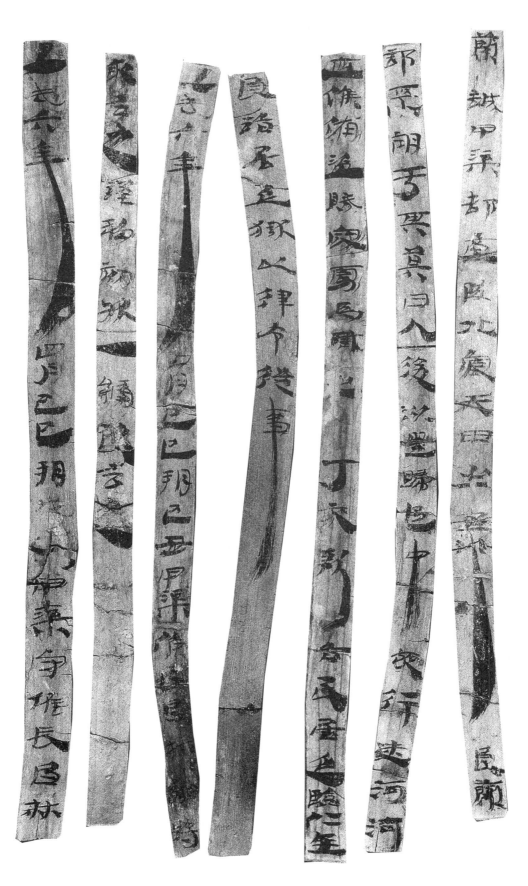

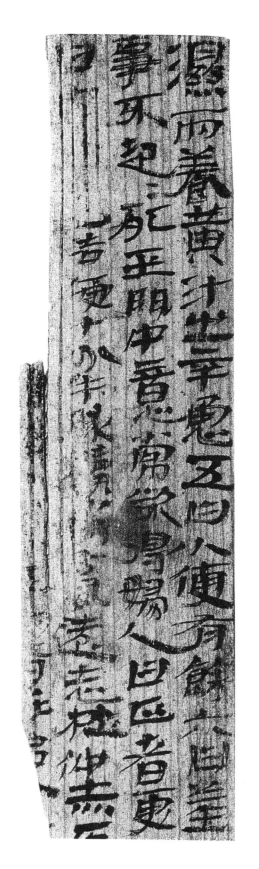

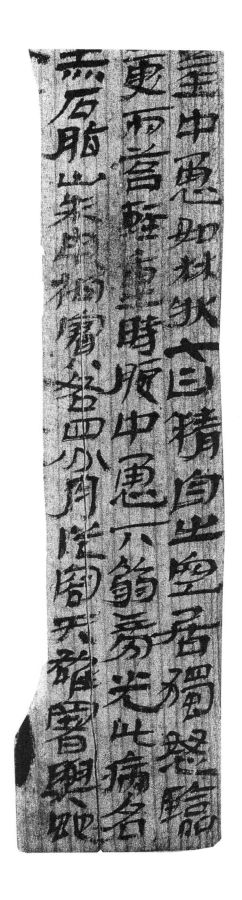

武威医药木牍

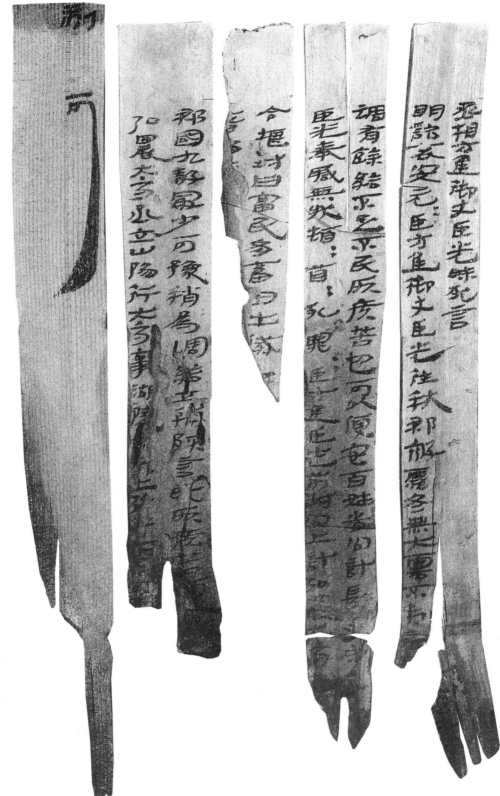

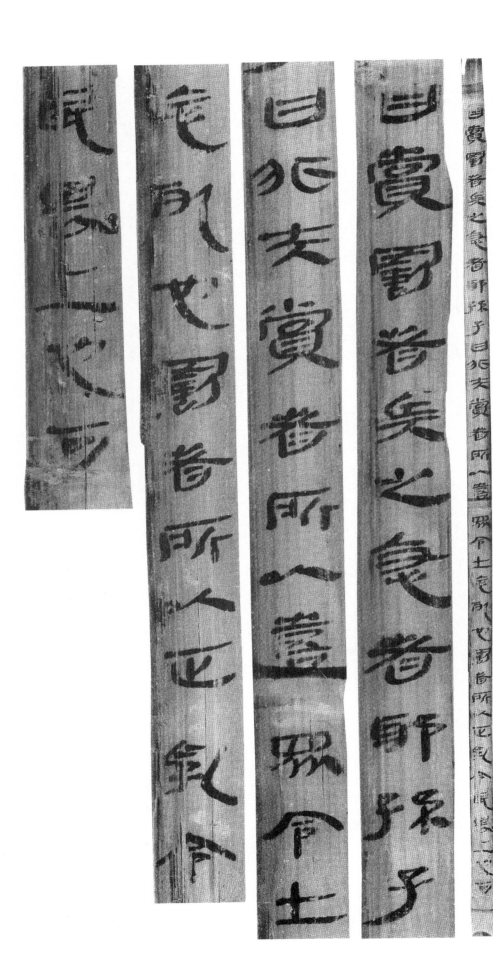

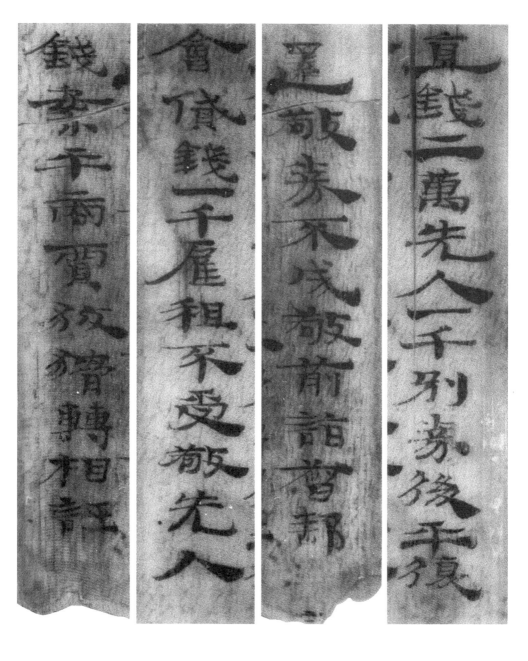

图书在版编目（CIP）数据

汉简集字古文 / 陶经新编著. —— 上海 ：上海书画出版社，
2017.8
（中国汉简集字创作）
ISBN 978-7-5479-1552-3

Ⅰ.①汉… Ⅱ.①陶… Ⅲ.①竹简文-法帖-中国-汉代
Ⅳ.①J292.22

中国版本图书馆CIP数据核字(2017)第169333号

中国汉简集字创作

汉简集字古文

责任编辑	时洁芳
技术编辑	钱勤毅
审 读	陈家红
责任校对	周倩芸
设计制作	胡沫颖
封面设计	王峥

出版发行	上海书画出版社
地址	上海市延安西路593号 200050
网址	www.shshuhua.com
E-mail	shcpph@online.sh.cn
印刷	上海肖华印务有限公司
经销	各地新华书店
开本	787×1092mm 1/12
印张	11.34
版次	2017年8月第1版 2017年8月第1次印刷
书号	ISBN 978-7-5479-1552-3
定价	39.00圆

若有印刷、装订质量问题，请与承印厂联系